U0112275

湖山艺丛

书法『新时代』和新思维

陈振濂　著

浙江人民美术出版社

目　录

前言

"书法热"近40年，我们都是亲历者，所以想到应该有这么一个讨论书法艺术过去、现在、未来的题目。今天上午是展览开幕，下午则要讨论学术问题。[1]大学生如果光是写字、作画是不够的。技能型的东西当然需要，但是大学生和普通的书法爱好者不一样，在大学是要"学"的，学生、教师要有"问题意识"。本科生尤其是博硕士生，在接受过正规高等教育的前提下，先要学会如何看世界、看待诸多现象。首先的考验是能不能从大家习以为常的现象里，提取出自己认为有价值的问题。不一定能够去解决，但是一定要有"问题"。上午我在开幕式上致词，提到启功先生对我有提携之恩。他到杭州来，我陪他逛西湖、品尝明前龙井。他那个时候经常来杭州，有时是关于西泠印社的事，有时是关于

1 2018年1月6日上午，"盛世国学——陈振濂中国经典古籍收藏史研究书法展"在北京师范大学启功书院坚净美术馆开幕；下午，陈振濂在启功书院"元白讲坛"做了题为"书法'新时代'正解"的学术讲座。本书即为此次讲座内容。

书画鉴定的事。我记得他最早来杭州是为了浙江博物馆的藏品鉴定与分级。大约是1983年，国家文物局组织了一个中国古代书画鉴定专家小组，当时启功先生和谢稚柳先生两位是组长，还有徐邦达先生、杨仁恺先生、傅熹年先生、刘九庵先生、谢辰生先生等以及随从十余人，他们到各省巡回鉴定。到了杭州后，启功先生住在浙江美院的留学生宿舍楼里，他就说："陈振濂，我现在住在美院的专家楼，你过来一下。"还问起我的学习情况。启功先生和沙孟海先生关系非常好，这次我写展览前言时，也提到在我读书的时候，沙孟海先生对我们5位研究生提出的"塑造、培养的模板"即是启功先生。沙老说书法家写字只是一个技术而已，"学问统领"才是首要。虽然书法技法、技术的名堂非常多，但书法家不仅仅是拥有"技术"这么简单。站在一个专业书法家的立场来说，技术也是一个需要我们不断去探讨、不断去追究的对象。但从一个大文化的角度来说，只凭技术好是远远不够的。沙孟海先生说："最好的榜样就是启功先生，你们学习一定要像他那样，以一门学问带动你的书法、篆刻，这样才能立身。"我当时年轻，懵懵懂懂，什么都不知道。

既然老师说以启功先生为学习榜样，那就认真学习启功先生。所以1984年、1985年启先生到杭州，鉴定浙江博物馆的藏画和书法，那是一个向他求教的绝好机会。我记得我陪他在西湖边上散步，请他喝明前茶。我当时住房条件非常差，住在大学教师常住的有些简陋的筒子楼，不像现在教师待遇那么好。但我陪他在简陋的斗室喝明前茶，听他讲掌故。当时我有几本写好后的书要出版，就恳请启功先生给我题书名。早年我出版的《书法美学》和《高等书法教程》，都是启功先生题的。他很高兴，说年轻人有志气。那个时候书法家专注于技术研究，很少有人著书立说。他说："你要能这样做，我一定题。"我记得那天晚上一口气题了三四条，我那个时候还不是太懂事，带了一卷纸。他惊讶地说："你让我写一卷纸？"我说没有没有，是题三个书名签条，当时记得启先生眼睛瞪得老大，表情很可爱的样子，特别好说话。

启功先生在没有当西泠印社社长的时候，会来孤山参加雅集活动。西泠印社的雅集和活动比较有意思，因为来的都是大牌书画家。当时谢稚柳先生、王个簃先生等上海大画家一来，潇洒自如。唱唱京剧，在孤山上泼墨挥毫，一副老大的架势。而启功

陈振濂　行书题签　孤山仰止

先生是一个学者，和蔼可亲，笑眯眯，不喜欢张扬。经常是每个画家前面围着一大圈人旁观，画画的过程又好看；而他是一个人孤单地在旁边认认真真、一笔一画地写字，我怕他受到冷落，就陪着。记忆中他身边的人很少，因为他和许多艺术家的态度、氛围不一样，他不会一出场就先声夺人、摆个大谱、端个大架子，这样和蔼可亲的先生让我们如沐春风，所以我非常尊敬他，当然还有沙孟海先生关于"学问启功老"的先入为主的关照。

我做这个活动，看起来是办一个展览，实际上很大程度上是出于弘扬启功先生精神的动机和愿望——在启功先生身后，不断地有人高举他的旗帜，不断地往前走。这个想法不仅是对启功先生，对我的老师沙孟海先生、陆维钊先生也是如此。北师大是百年名校，是藏龙卧虎的地方。在座很多北师大的博硕士同学，要给自己一个深切的定位：这所大学是一所非常重要的大学。到这里作一个学术报告、一个讲座，一定要特别有学术的感觉，一般的经验介绍当然也可以敷衍、凑合着应付年轻的学生，但何以面对许多名师、名教授？这个讲座的定位应该是即使放在北师大最好的教授讲座群中也毫不逊色才对，就是要把自己最新的研究成果和能够直接对当代书法的发展具有倡导、引领、定位作用的一种新思想，在北师大启功书院的报告厅里表述出来，使北师大成为一个新思想、新观念的原发地：这个新观念、新立场、新结论是在启功书院这里首先提出来的。如果这样，就不能局限在个人经验，要有通用性，有严格的学理支撑。就是说，我自己要对这个"新时代"书法的发展和它的来龙去脉，要有非常透彻的了解和深入研究，而且还要能够根

据现有的条件做出精准判断，还要能够掌握、预测未来会是一个什么样的态势。这就不是个人经验，不是我个人写书法水平技巧怎么样，不是告诉大家我是怎么写、怎么成为书法家的。这个报告，一定要有新观念、新思想推出，这样才可能对这个时代的书法有一定的指导意义。当然，书法界是一个丰富的构成，不应该只有一种指导意见，肯定会有很多的指导意见，每个专家的讲座都可能提出自己的指导意见，但我想我必须提出我自己清晰的指导意见。尤其是我在中国书协是分管学术的，当然我们应该立足于对理论家成果的吸收，提出新展望，形成自己的思维力量，这样就会对当下的书法有一个更加明晰的判断，以及规划今后到底要怎么做才能具有科学性。尤其是牵涉到今后判断的问题，它是否是我自己在任性地自说自话？把已经过去的作为依据从而推演到当下，这是一个可靠的办法。所以说不了解过去就不知道将来，而你对过去的把握是不是精准，就会影响到你对将来的预测。我们做的很多已有研究，形成积累，都成为今天发布一个新观念的起点。它会构成一种全面的检验：我在这个"新观念"发布之前，对传统的，对旧时代的，尤其对

从民国以来一百余年的书法，甚至对民国以前的古代书法史，到底掌控和把握多少，然后才能从中间抽取出对将来书法的预测。

今天我在大屏幕上提供的就是一个简单扼要的提纲。我不喜欢用"PPT"，曾经在各种场合聊过这个话题。我直接照着提纲讲，大家看了清晰的提纲文字就会知道我讲的是什么内容，我还会加入很多例子和故事经历。

去年12月全国第十一届书学讨论会上我作的一个报告，就是这次提纲中的第二段"四十年书法理论史溯"，演讲完以后，据说书学界对这个结论内容非常感兴趣。正逢整个国家在十九大以后强调"新时代"，"新时代"的涵义政治家解释得非常清楚，但艺术家比如书法家到底怎么解释？总不见得拿一大堆政治概念说书法的"新时代"吧！如果跟书法无关，肯定不行。应该要完全贴着书法自身的专业，来讲这个"新时代"在书法上是怎样的。当时好几位同行都觉得抓到了一个典型，这就是提纲所列的第二项内容——"理论"。书法理论"新时代"：从"学习时代"到"学术时代"，再到"学科时代"。

基于此，我觉得如果要真正解释中国书法的"新

时代"，应该从创作实践、理论研究一直到教育、教学，来做一个全方位的定位、构造与展开。这一次面向高校，应该扩大为全覆盖的书法演讲命题，包括全部的创作、理论、教育三大主要领域。所以就拟出这样一个提纲，对我来说，它显示出一个比较清晰的立场，就是书法艺术在今天的发展态势，它一定有一个"过去""现在"和"未来"。我们的主旨是要"回顾过去""认识当下""展望未来"。20世纪80年代"未来学"一度很热闹，有很多未来学家著书立说，成果不少。你看看他关于未来的想象其实很丰富的，但是因为不知道、不了解过去，没有严格、扎实的历史研究功底，所以这个"未来"或许是非常空虚的。可能有点儿道理，但是不扎实、靠不住。所以"回顾过去""认识当下"，是"展望未来"的前提。

现在首先要知道"过去"是怎么样的。"过去"当然可以一下子追溯到5000年以前，但那太遥远了。我们把它具体切分成有针对性的一个阶段，从近代开始是100年，100年以前的书法是怎么样的？尤其是一直到近40年，即改革开放以后新时期的书法又是怎么样的？再到当下是怎么样的？再预测今后

书法又会怎么样？按照这个方式来。所以回顾过去，"过去"不需要太遥远，只要把民国时期作为出发点就够了。

回顾"过去"先从创作开始，其实"创作"是书法家行为和生态上最重要的一个标志点。与创作相比，书法理论研究做了半天，别人还得看你创作出来的作品，在艺术领域中，作品总是第一位的，也就是说"创作"总是第一的。从艺术大门类的整体性上说，理论和教育，应该是围绕着创作走的。有什么样的书法形态、创作形态，就有什么样的配套理论研究，当然也有什么样的教育规范、人才培养作为支撑。无论是书画、戏剧、音乐、舞蹈还是影视，一定都是这样，"创作"始终是最重要的。

四十年书法创作史溯

——从『书斋时代』到『展厅时代』，再到与时代『同频共振』的新时代

一、第一个时代："书斋时代"

讲近现代书法创作，第一个时代是"书斋时代"，第二个时代是"展厅时代"，它们是一组对立的范畴。自宋元明清以来，书法的生存环境都是在书斋；唐以前有秦汉碑刻，有铸造的商周青铜器，还有契刻的甲骨文。但是在我们今天能够得着、看得到的"过去"，最近端的是民国书法，它基本上是宋元明清以后的文人书法的一个大类型，一个主脉络即文人书法脉络。今天我们讲"文人书法"主要是讲风格，比如儒雅、书卷气；但实际上"文人书法脉络"除了风格的辨识是书卷气、儒雅、文人的方式以外，最重要的是一个生存环境特征，它是存身在文人书斋里的。比如说，我们三个人关系非常好，都聚到我的书斋里晤谈。书斋一般要非常雅致，墙上挂一副对联，表达我这个主人的一个审美取向和志向，三五同好一起切磋，展示藏品，或卷册，或挂轴，它就是一个"书斋书法"的概念。

书法如果取一个"书斋"概念，那书法是和人结合在一起的。书斋主人很高雅，书斋肯定高雅；人是文人士大夫，当然书法就是文人的书法。想起今天有一些搞创作的同志，有意竖一个标牌叫"文人书法"。我说这个太粗率了，因为如果作者行事处世不具有文人的心态，没有文人的生活环境，他在那里奢谈"文人书法"，作品就是一个空泛的皮囊表相，形且不存，更何谈神？你说我是"文人书法"，其实"文人书法"背后支撑要素却一个没有。奢谈文人，其实只是宋元以来固有形式的不断重复而已，是现代市民社会中穿西装的伪文人而已。因此，我们不提这个似是而非的"文人书法"，而提"书斋时代"。对我们来说，书斋环境是第一个要抓住的要点，但是"书斋时代"背后隐藏的含义是什么？

今天书法作品要拿出来在全国展、省展、市县展中评高评低、评优评劣，过去"书斋"时候需不需要？写得风雅，三五好友就在那里赏心悦目，泡一壶好茶，焚一炷好香，三五挥毫，大家随手所得，不计工拙，互相交流。也即是说，"书斋"是一个不竞争也不需要强调秩序的环境。这一点和今天书

法的生态恰恰相反。今天所有专业写书法的人，渴望参展获奖，他们的动机和行为都是处在一个竞争优劣的环境之中。反观古代的"书斋"，却是没有或不讲竞争的。比如我今天要和几位同道师友坐在一起聊一聊，聊的很可能是历史掌故和八卦，闲聊了以后兴之所至大家写上两笔，各自轻松自如写两笔就完了。绝对不会写两笔之后我还非要跟你比个高低，最终选一个一等奖而把旁人压下去。书斋肯定不会，所以书斋是并行、融洽、和谐的氛围，这个氛围最大的特点，就是没有竞争或者不竞争。那么在书斋中书家行为是这样，书斋的"空间关系"又是什么样的？

如果现在我们在这个报告厅里办个小展览，请30位作者展出30幅作品，那么请问30幅作品在展览中有没有竞争关系？比如看第二幅作品觉得非常好，第三、四、五很一般，就走过，第六幅作品又觉得很好，又停留下来慢慢品味，这个走过与停留的选择有没有竞争关系？当然有竞争关系！也就是说，今天我们书法展览厅中所有的行为，实际上不管你肯不肯承认，它们之间一定会产生竞争关系。全国书法展览是6万件投稿作品选1000件。6万件

作品选 1000 件的激烈竞争可以说是九死一生、血肉横飞，动不动就瞬间被拿下。但是在书斋里肯定没有这种情况。为什么书斋里没有这种情况？因为那时在文化人看来，写书法不是艺术竞技，他要去考科举，要读书，要从小开始练字，要靠写字来进行文人之间的思想交流，这些交流对他来说，在技能上并不需要专门学习，是与生俱来的，只要会读书、识字，写字就可以。所以，我们把那个时候的书法，首先看作是一种"文化技能"，文化技能的概念就是它是非专业的。大家要明白这个对应关系：文化是人人都要具备的。一个小女孩说我要学舞蹈，父母就带着她去学舞蹈，舞蹈是专门的技能还是文化？如果是文化，那就是每个孩子都要学。写字就是人人都要学。但如果说她到少年宫学舞蹈是专门的技能，必须要专门的培训，那就不可能所有的孩子都去学舞蹈，这就是"专业"立场。因此，过去的书法之所以能够这么平和，没有特定的竞争关系，是因为写字（书法）是人人必须掌握的，是在社会上生存的一个基本条件，只要识字、有文化就会写字，所以不存在也不需要竞争。但是今天，我们在专业的美术院校里面，像我们北师大书法系教学的过程

中间，或者在入学考试录取新生的过程中，有没有竞争？那简直太有了。50 取 1，30 取 1，不就是竞争嘛？

还有，形势也在发生巨大变化。书法或写毛笔字，是今天在座各位必须有的文化技能吗？不是。今天你们要给我发一条短信或微信，你在拼"陈振濂"这个名字的时候是用书法？汉字笔画？还是拼音？我估计大部分是用拼音。去年在央视《开讲啦》节目里，我明确地告诉观众，我们的汉字文化濒临失传，因为大家都打拼音，不写笔画。今天孩子们的文化技能，肯定不是写书法，也不是写毛笔字，甚至也许不是写钢笔字，而是打拼音。他们是用打拼音技能来完成文化的交流、传递，这是一个过去没有的科技的方式。所以我们如果把"书斋文化"看作是书法这 100 年研究一个起步的话，那么可以明确一点，"书斋文化"标示着不竞争、不比高低、没有争强好胜的立场。在艺术上它是无可无不可，写得好也没关系，写得差也没有关系。既然是文化技能，每天要用，高度熟练，当然也不会太差。如果老一辈从小是私塾、科举上来的，更不可能写差。不像今天大学中文系教授，有时候坐在一起写评语、

成果鉴定或者推荐信，论学问肯定好，但是字写得东倒西歪，跟狗爬似的，但这影不影响他做博导？完全不影响、不妨碍。他写论文、著书立说不用手写，而只用电脑键盘打拼音，好像都完全可行，没有关系，只要这个学问他精通就行了。古代文人治学，写字是第一，人人都会。"书斋文化"之所以没有竞争关系，很大程度上因为在当时给它的定位是"文化技能"而不是"专业竞技"，它只是工具而已。站在今天书法艺术创作的立场上说，这"写好字""文化技能"在我们的书法定义中是非常落伍的。如果只是要"文化技能"，书法现在早就应该被灭掉了，因为今天的"文化技能"在过去可能还有钢笔字，现在则随着高科技发展，是用智能手机、电脑键盘打拼音，后面或许还有语音识别系统……那才是今天或今后我们要面对的"文化技能"，人人必须要会。但是在过去，我们的文化技能是写毛笔字（书法），是这样一个方式，世事变迁，仅仅百年而已。

20 世纪 60 年代开始，书法进入高校，当时是在浙江美术学院。潘天寿先生访问日本回来后说："书法如果再不去学习，再不去承传，这一门民族传统艺术就失传了。"60 年代其实并没有电脑、手机，

但他已经觉得书法要失传了，因为那个时候都是写钢笔字，毛笔已经不用了，面临失传。那么到今天电脑、手机时代，书法就更要失传了。因为担心失传，于是就要有一批人，像学钢琴、学跳舞一样来专门研究书法。大众文化意义上当然是"失传"，但它又可能是"浴火重生""凤凰涅槃"。于是进入我们提出的第二个时代。

二、第二个时代："展厅时代"

1990年，当时《书法研究》约我写文章，我写的题目是"关于当代书法'展厅文化'现象之研究"，"展厅文化"被我提出来。作为一个每天在思考的书法研究者，我其实已经敏感地意识到这个时候的书法和古代文人写的书法不是一回事。它要有一个特殊的、专门学习的专业模型，而且这个专业模型是跟随着我们时代、环境的变化，跟着"展厅文化"走的，到今天为止28年了，随着时代的推移，这样的预测和理论定位已经为书法界的大多数人所认同。任何一个书法家，如果回答一下自己，你写出一件作品，如果写得非常好、非常满意，但是你的目的

是什么？自娱自乐？交流交流？关在书斋里自己称老大？我相信绝大部分可以说百分之九十九的书法家，他的目的是要尽量获得别人（至少是同行）的认可，去"争胜"：我要写得比别人棒，我要超过别人。如果一个展厅有500件作品展出，我希望我的作品是最优秀的。按照现在最通俗的比喻就是：书法展览是"奥运会"竞技体育，要争金牌；而不是群众体育运动，健健身就行了。过去的"书斋文化"当然也有优秀的东西，但是那个时候写毛笔字类似一个群众健身体育运动，是做广播操。那么，今天的"书法"艺术在一个专业的立场上它就是一个"奥运会"。你最好的本事是写得比别人更优秀；最大的愿望是在6万件作品投稿时，你是一等奖、第一名，是状元。用这样的方式才能体现你学习书法的最大价值。因此，"展厅文化"的崛起和"书斋文化"的消退，包含了一个无可逆转的事实：今天的展厅书法家要像原来书斋书法家那样有无可无不可的心态是绝对不可能的。因为生活环境、时代背景、价值观全部都变了。书法作为艺术，一定是竞争的。小竞争是班里有10个同学，我必须是10个同学里最优秀的，甚至在交作业的时候会很计较老师打分，

为什么他是 90 分我才 80 分？你可能还不高兴。90
分和 80 分之间是不是在争胜？也是在争胜。"展厅
时代"全民动员，大家一起投入书法，最后是不是
要选拔出最优秀的作品？最优秀的作品相对其他没
有被选上的书法爱好者的作品，其实就在竞技。我
这样的思辨、分析可能很尖锐，但它就是这个道理，
是学理。可能大部分书法家是接受不了——我每天
在练字，水滴石穿、日积月累，你凭什么说我是在
竞技？但是你仔细想想他的行为特征，他写了作品需
不需要投稿？书斋没有投稿，也不需要投稿。今天有
哪个书法家认为自己水平很高，但却不投稿，不去争
第一，愿意挂在自己书斋里孤芳自赏、自娱自乐？我
觉得在思想上，他一定希望受到观众的肯定，受到社
会的肯定，受到同行尤其是书法家协会的专家的肯定。
这个肯定，公不公正另说，但是书法家一定有这个心
愿：希望得到来自社会周边的反馈，因为他们会肯定
自己水平的存在，只有这样一个肯定，才能够使得自
己更努力地奋斗提高，才能使自己更有前行的动力。
那它难道还不是在竞技？

　　再看专业学习的时候，老师给他 90 分给你 80
分你就不高兴，因为竞技过程中你是失败者；作品

投稿参与评审的时候，评审专家说这个不行那个好，6万件作品真是几秒钟看一件，行还是不行结果马上出来了，这个时候你被筛掉当然是不高兴的，入选保留下来是高兴的，这中间其实也是在争胜，到了1000件作品的时候，都是一轮一轮投上来，即通过"竞争"上来的。最后谁是前三名？你还是希望你能够被选上去。试问一下，1000件作品里面有没有书法家自愿最好是倒数第一，最好在展厅里谁都不看甚至嫌弃自己的作品？有没有这样的书法家？大家自己想一想，这就是"展厅文化"时代的本质问题，是关键，就是你的心态变了。

我们做这个研究，提取了大量案例。我碰到过很多奇葩的投稿做法。一个企业家，很有钱，当时投稿要交评审费，他一下子投了40多张一模一样的抄唐诗作品，光评审费就交了上万元，其中"白日依山尽"就重复写了20张，还有其他唐诗内容。他肯定想，有40多张，就是撞大运也总有一张能选上去吧。但是评委一看他完全没入门，于是全拿下来了。还有是为了一件作品没有选上，打上门的，吵得天翻地覆，大声嚷嚷这帮评委瞎了眼，他这么好的作品居然没选上。但没有办法，评审是大家集体评出

来的，你吵翻天也没有用。但是他为什么来吵？他要是无为而治、无可无不可，如果本身也不想得第一，吵什么？之所以要吵，背后的思想就是想要争胜。当然还有不择手段作伪造假、代笔抄袭，希望通过欺骗手段达到目的的。为什么要不择手段？根源就是这个"争胜"。评审获优，于书法家而言能一夜成名，更有名利双收的好处；于书法事业本身而言，推进了创作水平的提高，培养出人才。这是正面，反面就是可能会鼓励不正当竞争。这就是"展厅文化"，要从正反两方面看。如果是"书斋文化"，要一举闻名于世、名利双收不可能，费尽心机、坑蒙拐骗也没必要。

从正面看这个时代进入"展厅文化"时代的事实，必须承认它给书法带来了非常多的新的发展契机，就像我们在讲市场经济一样。越有竞争，书法技术水平越高，书法创新的动力就越强；如果没有竞争，大家都觉得现在这样挺好，相安无事，那就没有进步了。因此书法在现当代"展厅文化"发展过程中，"竞争"是一个非常重要的动力。它告诉我们书法要发展、要向前走，又要求我们弄清楚书法向哪里走。站在个人立场上是竞争；站在一个群体甚至是站在一个

时代的立场上看，书法更需要有源源不断地向前走的动力。而"展厅时代"互相比较优劣，互相之间希望都能够站到一个高处，先不说过程中会不会出现一些不正当的手段，就从时代的大关系上来说，希望往前走就应该是积极向上的、进取的。如果是"书斋时代"，就没有必要想往前走，我们之间相处很好、很和谐，一团和气，原地踏步，没有必要往前走，就这样挺好，那书法的时代性、书法的历史发展就没有了。

　　"竞争"的含义就是不断地想寻找新的目标前进，这是"展厅时代"的立场，所以80年代到90年代才会有这么多中国书协主办的"国展"，还有《中国书法》杂志主办的"全国中青年书法展览"。那个时候"国展"和"中青展"之间最大的差异是"国展"倡导正脉，而"中青展"不断地倡导创新。这次"中青展"获奖是写"二王"的，下次的展览评审获奖就是写章草的，后来是宋元手札尺牍，再下次是小楷，再下次是丈二的条幅连绵行草书，像王铎、傅山明清调，再下次是西域魏晋残纸，一轮一轮过去，很多人说是"流行书风"。我们当时对流行书风的看法并不是像今天大家看得那么贬义，我们认为"流

行书风"在个别的一次展览里看，会觉得可能不公平；但是如果站在一个30年历史的高度连续来看，所有的"流行书风"，等于告诉或提醒书法家在写书法的时候，不是只有颜柳欧赵，不是只有王羲之，中国古代书法史有很多经典，就是通过这样的展览引导，让它一轮一轮发掘出来，所以会有魏晋文书残纸，会有小楷，会有手札，各种各样的形式和技巧都要出来，为什么有各种各样的形式、技巧冒出来？就是书法自身想要进步，因为有竞争。今天的书法家慢慢开始有这样的概念：如果办一个书法展览，10年以前是这个调调，现在10年以后办个展览，还是这样的调调，如果都是一样的风格、形式、技法，那就证明你没有进步，但是书法本来作为艺术必须要有进步。甚至现在还有一些展览，比如一个个人展览，80件作品都是重复的书写，这样的一个展览究竟有多少观赏性？几乎没有。

我这个展览倡导的是"阅读"，所以我在做的是自己阅读、自己写古文题跋、自己找历史故事、写自己的掌故。假设一下，如果一件作品没有任何文辞内容的提示，只是用同样的风格重复写100件作品，你作为观众有耐心看完100件吗？你肯定看

甲骨之发现于安阳...

陈振濂　行书自撰文　甲骨文书法

陈振濂　行书自撰文　千古完人颜真卿

完三件，第四件就不想看了，无非是把你个人的风格重复书写，条幅变成对联，对联变成中堂，中堂变成斗方，写的风格、技巧都是一样的，永远可以复制自己。这样的重复，自己不觉得枯燥无味？

"展厅文化"时代逼着我们做什么？

第一，"展厅文化"时代，你的思想的懒惰、风格的固定，其实在展厅里面是暴露得最充分的，换句话说你最丢脸，让人觉得你没有才华，不屑一顾。你一个写法如果可以重复100次，展出100件作品，你自己洋洋得意，觉得你写得很好，但是却无视了观众对于书法审美的要求，从根本上说就是不尊重观众。观众要求有非常丰富的变化，最好是看一件作品就是一个境界，第二件有第二个境界，他需要的是那样一种体验。因此，"展厅时代"告诉我们第一必须得"出彩"，你得写出精品，不能按照你的习惯重复风格写100件对付观众。如果那样，你这个展览一定是失败的。

第二，必须有好坏、优劣之差异，即使只是面对自己，也得告诉我们你一生的代表作是哪几件。前段时间书法界一直讨论"代表作"的问题。后来我仔细一想，今天的书法艺术创作有一个很大的问

题，从吴昌硕开始就没有什么代表作，他可以同样的《石鼓文》写一两百张，一株梅花画上百张。因此今天在书法和中国画、水墨画里，很有必要倡导"代表作"的意识，它其实是告诉艺术家，在"展厅时代"，必须告诉别人，你的"代表作"是什么。比如我自己的"代表作"也许举不出来，但是可以举出一个作品组群。比如这次"经典古籍收藏"，楼上展厅只是一部分，因为当时是按照三个块面来做：（一）藏书家；（二）藏书楼；（三）藏书事。三个部分加起来100件作品，这100件大概算是我一个阶段的"代表作"。还有最近在做的《简牍百态》《大墨纵横》也都算代表作。我要证明这些是我的"代表作"，那它们必须有不可取代的要素。抄一大堆李白的诗，可以取代，但这个简牍、题壁大书却没有办法取代。当然代表作可以有很多的含义，但作为一个创作家，必须告诉大家你最好的在哪里，而不是给他一堆作品，连你自己也分不出来哪个是好和不好，这是"展厅时代"对艺术创作的要求。就是它开始要竞技，开始要比高低，要争优秀和最好、最独特，开始要让书法家绞尽脑汁找到自己最佳的亮点，然后通过展厅、通过作品展示给大家看。

这样的艺术旅程，到现在走了40年，到今天还是"展厅文化"的时代，但这个时代正在悄悄地发生变化。

三、第三个时代：与时代同频共振的"新时代"

本来，既然是"展厅文化"时代，为了要让自己的作品非常醒目地面对大家，所以20多年来，书法展览的一大进步，就是摆脱过去写毛笔字的习惯立场，在艺术上特别在意于视觉形式的表达，特别在意于视觉形式如色彩、格式、外形、书风、技巧、线条、笔墨，等等。一件艺术作品在展厅里供人观赏，当然必须要美要好看；作品如果是灰头土脸，破烂不堪，别人看都不看或者一晃就过去了，那你的作品在展厅里等于不存在。于是大家都觉得，首先要把作品做到最鲜亮、最极致的程度。这是当时"展厅文化"的要求。但是这种重审美的展览意识和观念经过20多年的培养，大部分甚至是横跨两代的书法家都集中关注作品"视觉效果"并形成了相当的积累，成果斐然。而我们仔细研究观察忽然发现，我们展厅里悬挂的书法作品，似乎缺少了另外

一环——作品明明书写汉字，但它的汉字语义表达的部分却没有引起重视。在古代书法里，语义表达是非常充分的，但是看我们今天书法家的作品里，简直是荡然无存。语义表达是什么？李白、杜甫的诗？苏轼、辛弃疾的词？《桃花源记》？《兰亭序》？《前后赤壁赋》？书法家的作品就是单纯抄古代的名篇，都是抄古代著名文人的名篇，但就是没有属于自己的独特文字内容。比如一个有名的书法家写了一件作品《岳阳楼记》，文辞优美，但那是宋代范仲淹写的，文辞内容跟你有什么关系？最多是你用美的技巧表达出来而已。于是这就形成一个悖论：这件作品文字内容是范仲淹的，作品技巧表现是今天书法家的。又比如，书法作品署名也是这样，如果是《岳阳楼记》，下面作品标示的题目是"范仲淹《岳阳楼记》"，可是这是范仲淹的作品还是你的作品？如果你自己是一个艺术家而不是只讲技能的工匠，为什么你的作品写的不是你自己的文字？因为那才是你的东西和你这个时代的东西。你现在的作品，等于一半躯壳是古人的，只有另外一半是你的。这件作品是你和范仲淹合作的，你并不拥有全部的著作权。看看，这样的逻辑分析你能接受吗？

陈振濂　行书古诗　宿妙智院

正因为这样，我们才开始慢慢意识到：20年是一个很长的历史跨度。在这当中，出于建构书法审美的需要，大家都在关注书法作为艺术的"竞技"。因为你的作品要醒目，要在展览里面获胜、能够成为优秀的展览获奖作品，于是就拼命努力，对这个书法展览作品的视觉形式和作品章法、结构、风格、技巧，下了非常大的功夫。但是因为文字内容没有人看，所以你就不必下功夫，你就随便找一本《唐诗三百首》照抄就可以，只要不写错别字就没有问题。每一次全国书法展览，以前我也是经常参加展览评审，我经常在评审委员会的会议上说：我们评书法，是在评什么？如果只是评书写形式技巧和风格，或者我觉得书法在我看来就是技巧，就是一个技术，那么它就不具有思想的力量，不具有记录历史、记录时代的力量。你写得再棒、再好也就是技巧。但是，遍观我们书法周边，没有一门真正的艺术是可以只停留在技巧和形式的水平之上，也即是说，作品一定得有这个时代的思想。

今天看看美术馆里收藏那么多的油画名作、国画名作，它们都是一个时代的记录，反问我们自己，书法的这个时代记录在哪里？在苏轼？在陶渊

明？在范仲淹？我们的"时代记录"在哪里？这就是我20年前对书法发出的追问和质疑。甚至面对一个全国展览，几万件作品收到以后，作为评委的我们在干什么？因为大部分书法家是投稿者，他们并不知道一个绝对真理：正是评委的选择在决定他们作品的取舍。如果评委只是看这张字写得好不好，这个技术好不好，不关心内容，那就可以说，其实偏侧的、不讲文字内容的风气，首先是评委们造成的，也就是书协里名家大师们造成的。他们自己对于内容首先就不重视、不讲究。当然，刚才我们对"展厅时代"的追求艺术美的进步意义和价值做出了非常大的肯定；没有它，我们今天还处在写毛笔字的时代。但它不重视文字内容，也是一个不争的事实。

今天书法投稿作品几万件，拿过来初选时先扫掉、筛汰一大批。一种是业余的，完全没入门；一些是字写得不错，但是属于"自由体"或"老干部体"，没有正规临过帖，技法也没有来路，虽然写得也很端正，点画也还算到位，但是第一轮基本会被刷掉。我们是从书斋私塾当时比较低端的写毛笔字起步，开始进入到一个书法的艺术美表现的时代。艺术时

代美的标志是通过"展厅"这个公共空间给大家自由欣赏，欣赏的过程中就有一个高低、优劣之分，于是形成了今天书法的展览体制、比赛体制和艺术美表现的目标设定。到目前为止就是这样一个状况和过程。

经历若干年以后，我们已经认定"展厅"成功带领我们走进书法新时代，但也意识到它还是有问题。本来，这种做法司空见惯，大家都觉得正常。但可能我陈振濂就觉得不正常——你写了半天都是陶渊明的《桃花源记》、苏轼的《水调歌头》、范仲淹的《岳阳楼记》，怎么全是古人的东西？你的呢？《兰亭序》是王羲之他自己的，《祭侄稿》是颜真卿他自己的，你的在哪儿呢？我们开始意识到，"展厅文化"给我们带来书法艺术美表现的大发展、大跃进。这是它的功劳，没有它，今天书法作为艺术肯定是瘸腿的，甚至是不合格的。因为书法过去就是写毛笔字。我想起一个掌故，40年代民国时候的学者朱自清、郑振铎等几个人，曾在争论书法是不是艺术。朱自清说："我要写一部大的中国艺术史，我认为书法应该和国画，和油画，和我们其他各个艺术门类放在一起。艺术史包括音乐、舞蹈、

戏剧，全部都有，我认为书法也应在里边。"我想这很有趣：这几位名教授偶然坐在一起聊天，这些聊天最后竟决定了中国书法的命运。但郑振铎"脸一抹"，亏他自己还是搞文物出身，他竟说："书法算是什么艺术？就是写写毛笔字而已，不能算"，"如果大艺术史里有书法，这书我一定不买，而且我会告诉别人书法不算，佩弦兄你加书法加错了"。这是一个典型的例子。又，在19世纪末日本明治时代到大正时代，也有过一次非常重要的关于书法的争论，是冈仓天心和小山正太郎的书法争论，很激烈。还有，日本全国最大的展览叫"日展"，有油画、版画、工艺、雕塑、日本画等，很多都有，但就是没有书法。审查委员会元老一看有书法，动动笔写个毛笔字就来参加，不知该如何对待。当时"日展"官方就表态说，"这个书法不算艺术，拿下"。于是书法作品全部被赶出日本的美术展览会，惹得书法家火冒三丈，自己组织一个艺术团体，说你"日展"不接受我，我们就自己团结起来，办一个"日本书法展览"，我们就是要和傲慢的"日展"对抗。可见，中、日都有这样的例子，都遇到同样的困扰。

也就是说其实对书法来说，它始终是"妾身未分明"，艺术上没有合法身份。因为没有合法身份，这道坎过不去，所以从"书斋时代"到"展厅时代"，我们终于争取到了书法作为艺术的合法身份。它是艺术，是美和审美，就要进入公共的展厅。尤其是在当下，如果是书斋里自己随便玩儿，那就不是艺术，就是自己提升修养、做个学问而已，做什么都可以，但还是不是艺术？艺术（作品）一定是挂在展厅里，让公众观看，不是几个修养高的文人自己玩玩的。进入到公共性质的"展厅时代"，它的最大的贡献，就是我们终于用艺术美的眼光去看书法，而不是用毛笔字的"技"的眼光看书法了。它不是工具，它是一种艺术形态。恰恰是以艺术标准来看书法时，我们忽然发现，如果只有苏轼的词、李白的诗，那么你的作品里面，还有一半不是你的，只有一半是。而且都是写古代人的诗文，作为"展厅文化"的一次展览行为，也许不是问题。但作为一个书法艺术家毕生创作的积累、精华，如果你最后留存下来的都是这些古诗词，别人都感觉不出你存在的价值。

"展厅文化"时代之后的发展，就和"新时代"

有关。

"新时代"的要求是什么？第一，你和原来的时代必须有承传；第二，必须有推进。我在想，今后书法创作实践的推进，切口在哪里？最近五六年已经开始了，大家都在尝试。比如中国书协办了几届"国学班"，已经开始意识到要在书法的技术层面上，追加学术和思考，让书法从人文方面活起来，要开始有文史积累。谈到书法家的学问，过去书法家都是出入科举的士大夫，所以学问与生俱来，今天书法是一门专业，它的弊端可能表现为只是玩技巧，没有学问。比如我们的书法作品展览在评审时，屡出错别字就是一个非常让人头痛的问题。因为今天书法家不计较学问，会写出很多错别字，或者是繁体字转简体字再返回来的时候就会错误百出，就会有非常多的文史方面常识性的错误，这还是技术层面的。如果还要追究到人文层面：你的书法能不能写写当下？我们在这里的书法家可以自己质问一下自己：当油画家、雕塑家、小说家都在表现当下之时，为什么我们不敢书写当下？这里启功书院楼下还有诺贝尔文学奖获得者莫言的写作中心，他会不会写一个古代小说、文言小说、历史小说获奖？

不会，他一定写的是当下。有成就、有代表性的作家一定写的是当下。书法家如果只是沉浸在古人诗文那里，把古人的文化现成抓回来给自己用，没有自己这个时代的文化也没有自己的文化，你觉得这个艺术是不是瘸腿的？它显然是不周全的。因此，在"新时代"要做的第一个事情是"与时代同频共振"。这是一个挑战，过去的书法家从来没有接受过这个挑战，过去的书法家也没有碰到过，比如"人工智能"，你的书法里有没有？"大数据""支付宝""智能手机""云计算"有吗？这还是我们说的这个部分。类似的在现在话语里已经有很多了，像北京"城市管理"，像今天的北师大"百年名校的历史"，北师大在今天有没有什么新的活力？再比如老百姓衣食住行的民生，交通拥堵治理、物价、工资、金融等，这种新的来自生活的活力能不能被你用书法概括出来？在北师大办个书法展览挂出来，让校长看你的书法写得很好；同时你对北师大的校史，对百年名校的定位，对北京市民的生活状态，如果能有非常精辟的总结，然后又有非常出类拔萃的书法形式和技巧，我想这才是这个时代需要的书法。它和这个时代是"同频"（同一个频道）、"共

荣宝斋三百五十周年庆典为中国

历史最悠久且影响力最大之艺术

机构倡导传统文化汇聚社会名流引

任壁藏风集树立书画标杆今逢整

世光树新也未来正可期也

壬辰夏日 陈振濂

陈振濂　行书自撰文　贺荣宝斋350周年庆典

振"（共同振动），出现什么新事物、新现象，书法家都一起用书法艺术语言跟上去反映、表现、评论，比如北师大教学中有一个创新的举措，我们就跟上去；这段时间在评"长江学者"，审批"博士点"，北师大同学关心这个事吗？你能不能说一下"长江学者"在今天北师大选到的优秀教授是谁，你能不能记起他、了解他？从而以书法彰显一个大学者的荣耀？或者是能不能去讨论一下北师大过去20年发展，现在进入"新时代"，我这个学校准备怎样去发展？如果这些都没有，还是老方一帖，在那里用"朝辞白帝彩云间"来重复书写，我觉得你和这个时代就没有在同一个频道，它有变化和发展，而你有和它产生"共振"？没有。如果希望今后我们的书法能够在历史上留下烙印，这就是"新时代"的要求。如果只是书法爱好者而不是书法家的层次，也许考虑这些为时太早，但是书法家就应该知道，必须有一部分书法界有识之士、一批精英人物，需要思考这个问题。我认为，今天的书法生态其实有问题，当然我们不能以今天这个时代的要求去苛求前人，比如苛求启功先生，苛求沙孟海先生，我认为肯定不能！但反过来我又仔细看启功先生很多存世作品

和他写的诗，他写的都是自己的东西，他的诗词、书法、笔记里面都有生活经历的记录和反映。这才是今后书法尤其在文字内容选择方面所要突破的一个重要切口，这样来考虑今天"同频共振"的新时代，是否会有新的感触？

这个"新时代"的要求，我们已经开始尝试在做。今天上午在新华社的采访中谈到我自己，因为我在想这个时代命题。想通了以后当然不能只是口头革命派，给大家提要求而我自己却不做，其实10年前我自己就开始做了。2009年12月我在中国美术馆做了一个"意义追寻"展览，展览前曾经在《书法报》（2009年9月6日第36期）发表文章《"阅读书法"与"阅读"书法》，算是第一次亮出了观点、树起了旗帜。那次在中国美术馆的展览里有一些内容，写我和启功先生的交往，和林散之先生的交往，和马承源、杨仁恺、谢稚柳先生他们的交往，沙孟海、陆维钊、诸乐三先生更不用说了，还有王世襄先生，我向他们都有过有益求教。那个时候我很年轻，和他们有交往，甚至交往过程中间还有很多让我这个后辈脸红和尴尬的事情，当然他们都去世了，但这些珍贵的历史记忆我都用书法记下来了。那只是一

个瞬间，我和他们没有太密切的交往，可能有的只是在一个研讨会上碰到过，老爷子朝我说了几句甚至批评一下，我当时脸涨得通红不知道怎么回答，这样的现场都用书法记下来了，现在想想都是非常珍贵的回忆。

2010年教师节，我记得我办过一个专题展览"大匠之门——陈振濂眼中的大师名家"。我所请教过的前辈老师50位，都已经去世了，他们都是在书画、篆刻、青铜器、古家具、文献、历史、鉴定收藏等方面有很深的研究。我讲我和他们的交往，不是讲他们一辈子的成就，而是我和他们交往中最生动的瞬间故事。

在前一年的2009年北京"意义追寻"大展，有6个展厅，在中国美术馆一楼。原来我担心观众站在那儿看展览，哪里会有耐心去读那个自撰文字的东西，多么累，一般走过去一晃就走了，觉得写得好就完了。6个展厅里，有很多我认为展出视觉效果非常好的作品版块，大家也在看，听我的介绍感觉写得很好，大概就是这样。但没有想到一到这组当时约30件作品，即写我和这些老先生交往故事的时候，观众边读文字边聊经历，那个兴趣盎然啊，

简直无法言说。那些部长、司长们，校长、系主任们，他们来到这里就问，关于启功先生，你写的什么内容？我就讲当时的交往，结果他们兴趣盎然，会跟我说陈老师你听我讲，我当时和启功先生也有过一个交流，我和他交流过有什么故事情态，你也写进去，我有一个故事和你这个故事完全可以媲美，例子多了！很多专家，上海的王个簃先生、唐云先生、谢稚柳先生，北京的徐邦达先生，他们是一个什么样的气度等诸如此类的。我忽然觉得这完全出乎我的意料。我写的视觉形式上非常尽善尽美的作品，他们反而一晃而过，只是简单地评价"很好""不错"。但是等我讲到这些故事时，他们反而非常兴奋、不断补充。其实我讲这些故事的时候，因为要让大家读得懂，不可能在艺术形式、风格方面有太大的变化，我的目的是让大家读懂、可阅读。于是我向观众、嘉宾讲这些故事，每到了一个作品面前讲一段故事，当时我和谁谁谁有交往。嘉宾从你讲的故事中生发，变成一个他自己的回忆，积极响应，从而让我大为感触。

我终于知道了，我们的书写内容如果让观众（尽管都是知名人士，当然也有普通大学老师）觉得有趣，

陈振濂　行书自撰文　鲁迅与梅兰芳

如果让他产生共鸣以后，他对你这个展览的感受完全不一样。他会觉得这跟我这个观众有关，你在讲启功先生，我也跟启功先生有交往，我不会写书法，你记得这个事情，你帮我写出来……观众是这样在看"文字内容"！那个时候我没有像现在这么成熟的想法，但是忽然发现，我最终使劲花力气的形式审美部分，他们并不太在意，他们可能也未必都看得懂。但是我讲文字内容，他会有共鸣并且拼命跟我交流这个方面的内容，当时发生过什么事情。你就感觉到恰恰是书法的"内容"引起了观众的共鸣。本来，展览的目的就是要让观众和你同步有感而发，形式的感动和内容的感动都需要。但过去，我们书法家反而放弃了内容的感动。

那个时候，我决定对"书法内容"要下手准备改造，那次展览可以说是最大的触动。6个展厅中，这部分作品只占一个展厅的一半，数量不多，是总数的十分之一而已，但观众走了大概一个多小时，不断听你讲故事和自己追加故事。当然我认为这样的"与时代同频共振"，虽然只是我个人办展览的经验，但有普遍意义。

后来我做过三次展览。第一次是"大匠之门"，

讲我个人的经历，我跟50个老前辈有过交往，我把我和他们交往的细节记下来。我不仅仅是给他们树碑立传，而是通过我和他们交往的细节，让大家认识这些老先生的人格非常伟大，他们的言谈举止非常值得我们敬佩。

到了第二年再办书法展览，还是讲我个人？每个人都有个人，再讲一遍还是我个人，我认为这个模式要换了。所以第二年换成专业史，一个学术领域。正好西泠印社108年社庆，大家知道"108"在中国古代是一个非常重要的数字，于是第一轮是讲个人，第二轮是讲知识和学问。西泠印社成立以来经过几个阶段？有哪些人在其中起了主要的作用？在西泠印社成立108年的时间节点，我展出了108件作品，做了很多史料的考证。有哪些在西泠印社活跃过的人后来被历史淹没了？有哪些史料记载出现明显的错误？我通过书法作品，用文献的书法纠正过来，做了一场"西泠印社社史研究展览"。作品也是大大小小都有，从形式感上挺好看，但主要是"内容阅读"。第二次展览，主题是做学术的西泠印社史，把这样一个知识系统全盘推出，因为我自己在西泠印社工作，有这个责任。

第三年再做什么内容？第一是个人的、交游的；第二是西泠印社的一个学术领域的系统知识，一个近现代的学术领域。这些都有了。到了第三年做什么主题呢？今天做西泠印社，明天做兰亭，后天做北师大的历史，那仍然只是一个领域同一种方法模式，还是在重复。第三年的春节期间，我寝食俱废，彷徨犹豫，最后豁然开朗，一些新概念、新思想就出来了——我既然可以做个人的经历，也可以做一个领域资料的甄别和推广，那为什么不能去写写社会的变迁和民生？像新闻记者一样，对每天发生在社会上的事情非常敏感，他们写成新闻报道，而我可不可以写成书法作品呢？于是我从2012年开始启动，提出的观念是"书法记史"，用书法作品记录鲜活的当代史。刚开始时还有一个契机，当时在社会上炒得比较热的是"民生书法"。2017年12月29日央视三套有一个节目叫"收获2017"，找了9个在各行各业里面相对比较有影响和有成就的专家讲一年收获。我也被请去，当时就在节目里讲今年春节两会在北京，记者认为我在写一部"书法《史记》"，是先从"民生书法"开始的，当时屏幕上打出来、现在网上可以查得到的，就是《书法"史

记"》，我在节目中讲了一个故事。我看到一个报道，天津一个出租车司机开车，有一个盲人青年从外地到天津来学按摩，他说我要到某一个小区住下来，出租车司机把这个盲人青年拉到小区门口放下，盲人问多少车钱，他说十一块四毛车费，盲人取钱包拿钱，结果司机把盲人的手抓住，让他下车，不要付钱，把盲人交给小区的保安，跟他说，我不伟大，也没多少钱，但是我赚钱比你容易，所以不收你的车费，盲人说我坐你的车总得给你车钱。两个人推推拉拉的时候，忽然来了一个西装大叔，就跟司机说我要打车，你刚才跟盲人推拉什么，大叔以为他们在吵架。司机说不是，盲人他要到大城市来谋生不容易，我不想收他的车费，他跟我推让，最后我还是没收他的车费。西装大叔坐上车去了另外一个目的地，十四块两毛的车费，西装大叔拿钱说这个钱付给你，还替前面的盲人把车钱付给你。司机也不肯收，说没见过后来客人给前面的客人付钱的事。西装大叔说你不用谦让，我跟前面的盲人青年不认识，我替他付钱是认为我应该这么做，我也不伟大，我也只是赚钱比你容易一点，付完车费后又转身嘱咐司机，你以后碰到这些残障人士，请多多关照他

们，说完走了。这个故事我看了以后，当时就有一个冲动，我要是不用书法把这个事情记下来，应该是失职。书法家作为一个艺术家，其实没有什么了不起，但是能不能在这里面发现平凡老百姓的精神境界？这比那些说是要做公益、做慈善还拼命自我宣传的人要实际得多。我说这才是世俗民间最温暖的、最有温情的一个故事。于是我就用浅显古文把它写出来，还有互相之间的对话，央视节目把这个也放出来了。当时大家都在说，我们写"白日依山尽，黄河入海流"是多好的境界，你怎么写一个西装大叔、一个出租车司机、一个盲人？这个是不是太平常？是不是太没有意思？我说任何一个只供赏玩的内容注定是不能长久的，因为人人可以做。但是我这个作品，介绍一个盲人、一个出租车司机、一个大叔这样的内容，因为实际记录了民间百姓在道德层面上互相温暖的例子，这个作品在书法中肯定是唯一的，并且我也不会重复再写第二个，如果今后有机会流传到后世，别人肯定不会关注你的"白日依山尽"，而会认我这个《"我不伟大"之道德接力》。这个作品也许会传世，除非我写得不好，不值得传。如果书法本身过硬，这个时代这个故事就会让我们

52

知道，在 2012 年的时候，我们中国社会发生的变迁，老百姓在这个过程中展现出他们自觉弘扬传统互助为乐的精神，这要比我看 100 件"白日依山尽"更有意思。而且这个作品和这个时代"同频"吗？共不共振？这个事情一发生，我当天就记下来了，后面还注明网络上发微信提供信息的人，是出租车司机的女儿，有时间，有地点，有人物。这样的故事到现在为止我个人已经记了 1000 多件，每天"同步"地记录这个时代的历史。别人常劝说："陈老师你这样的书家随便写写字就有人要收藏，应该多写作品，有利益可图，怎么写这些东西，至少在现阶段不会卖钱，也没人会买。"的确，把那个东西挂在家里既不雅致又和自己没有什么关系，但是艺术作品不仅仅是挂在家里供个人欣赏的，就像我们不会把一幅《开国大典》《占领总统府》《转战陕北》《说红书》或者一个战争场面的画挂在家里，但是艺术要表现时代，这些都是这个时代沉淀下来的故事。如果只是习惯于在书斋里面看"白日依山尽"，作为书法没有问题，但作为一个艺术家，格局太小了，只能像小桥流水，个人在那里随便欣赏。

真正的创作，是要记录、表现这个时代。这是

一个伟大的时代，为什么唯有书法家无动于衷？也不是只讲修身、齐家、治国、平天下的宏大叙事，也可以讲普通老百姓那些闪光的东西。我想大概这个例子举得有点儿极端，但我们的确做了很多。刚才大家都在拍照，我用书法记述过一个《柯达倒闭》的史实。柯达公司过去是"胶片王国"，在座年长一点的同志都知道，过去拍照，都要把胶卷塞进去弄好再开始拍，拍完36张就没了。因为全世界都要用，于是柯达就造就了一个"胶片王国"，但是数码相机最早也是柯达自己发明出来的。柯达的老板一想，我要是现在开始推广数码相机，"胶片王国"里那么多的设备、人、劳动生产关系就都没了，等于自己把自己淘汰掉了，这当然不可接受。于是柯达把数码相机搁置在那儿，继续生产胶片，维护"胶片王国"的霸主地位。结果数码技术被一个日本的专家知道，他按照同样的方法，复制成功了关于数码相机的技术，新产业一起来，几年之内这个"胶片王国"柯达就轰然倒塌、宣布破产，这就是历史。我把它用书法写下来，写的时候我感觉就像是在说书法一样，固步自封是没有出路的。其实你在当时觉得你写得挺好时，就像柯达的老板一样，哪里会

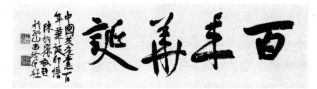

陈振濂　行书题词　百年华诞

想到几年以后是他的末日——倒闭、破产了。那么书法呢？所以我说这个时代是一个与时俱进的时代，如果书法也是这样守旧、不思进取，就像柯达在当时没有及时转型和寻找新的目标，整天沉湎于"胶片王国"的霸主地位，10年就被扫地出门了。书法会不会也遇到同样的命运？

时代发展太快。大家想想现在，我不知道北京的情况怎么样，浙江那一带是淘汰更新非常厉害。过去手机只是通话；后来有短信、微信；再后来可以订火车票、飞机票，住酒店，找停车位，购物；现在一个手机二维码从头扫到尾，会用的年轻人就是从头到尾，从早晨起床吃早餐一直到晚上住酒店，不带任何现金。过去只是乌镇有这样的网络设置，有互联网大会，已经全部做到了；但没过半年，整

个杭州城 800 万人全用了这个东西，那个神一样的高科技！今后要是"人工智能"呢？人工智能大潮还没来，这一拨要来，不一定又有多少被快速淘汰的东西。书法如果不去记录这些火热的时代进步和变迁，你要让谁来记录？让小说家、油画家、雕塑家、戏剧家来记录而书法却缺位？艺术和艺术之间相比，书法马上会处于一个非常低端、非常没有思想和表现力的地位，事事无关痛痒，只是生活在你自己的狭小笔墨世界里面，你的知识是极其老朽的，与现实和当下没有关联，这样的书法家谁会尊重你？所以今后的书法，肯定要进入到一个"与时代同频共振的新时代"。

怎么记录时代？擅长古文的，可以拿宣纸直接书写，一个故事直接写出来，文辞和笔墨同时呈现。如果古文不熟练的，也可以把古文作好以后再写，但是必须知道你的作品跟这个时代是休戚与共、呼吸相通的。你老是沉湎在李白、杜甫的诗里面，肯定不会在这个时代受到别人的认真待见，因为你的思维方式和别人差距太大，和时代脱节太多。与时代"同频共振"应该是一种创作，可以是形式的、技法，也可以是文字内容表述的，更可以是表达

陈振濂　篆书题词　传习堂

题材和主题的，都可以。但是书法是一门艺术而不仅是一个技能，你需要展望未来。未来可能是这样那样的方式，未来能把我们的衣食住行、喜怒哀乐、婚丧嫁娶等所有的东西囊括起来，一有感觉马上就可以用书法记下来，比如这个时代婚丧嫁娶跟以前就不一样。"八项规定"以前人人大吃大喝，比奢侈、耍富，今天只允许在自助餐里吃，谁都十分自律，那一样不一样？时代变了，这就是创作要关注的事情。

　　形式的开掘已经到了一个相当成熟的地步，现在缺少的是在文辞内容方面的进步，但是过去的发展是有缺失的：文辞内容从来不管，只管形式和技巧。

　　前面讲的是创作，创作上是与时代"同频共振"的新时代。当然，百花齐放、讲究文辞的方式不是

唯一的，但是它肯定是我们在进行突破时的一个有效缺口，而且可能还是比较大的缺口。我们可以在这个时代命题中充分施展我们的才华，来尝试实现这个目标。

四十年书法理论史溯

——从『学习时代』到『学术时代』，再到『学科时代』

第二部分讲理论。首先要稍稍梳理一下 20 世纪 60 年代中期以前的书法理论。中国古代几千年书法理论在近代，经历了一个从古代汉语体式向现代论文体式的时代转型。那个时候没有系统的书法理论，都是随笔札记、零篇碎简，是条目式的。民国著名的历史学家顾颉刚在他的著作里，谈清末民国近 30 年来的史学成果，做了一个总结，他特别提到书法史学研究成果方面实在没有像样的著作和论文；差不多能够拿得出手的，就是 1927 年沙孟海先生在上海《东方杂志》发表的《近三百年的书学》，当时书法界都认为这是一件大事。一个历史学大家对一篇书法论文有这样的肯定，在当时十分罕见，几乎不可能。民国时期，大家都写钢笔字，书法（毛笔字）也没有多少人关心。所以那个时候的书法论文水平是不高的。我们现在组织研究民国以来书学研究的历史，发现那个时候大部分都是在介绍怎样写好毛笔字。为什么会有这样一个集中的"怎样写好毛笔字"的主题呢？很大程度上是因为民国时期大家开始写

钢笔字，很多人已经不知道怎么写毛笔字了，所以会有大量的书法基础技法出版物出现，现在我们判定民国前后 ABC 水平的书法著作很多，也就是常识的读本非常多。

民国时期的书法著述和新中国成立以后的书法著述的一个不同点，是它特别讲究普及。所以民国时期的书法会有一个于右任的《标准草书》，他是把书法的改革进步和"文字改革"这样的文化目标连在一起，在今天看来它们属于两个领域，但当时却被完全连在一起。当时人认为"文字改革"就是书法今后的方向。

60 年代前后，书法开始有了复苏。这个时候书法界代表人物是沈尹默，沈尹默有两篇最有名的文章，一是专题论文《二王法书管窥》，二是《和青少年朋友谈怎样练习用毛笔写字》。他的《和青少年朋友谈怎样练习用毛笔写字》文章在《文汇报》发表后洛阳纸贵，风靡天下。《二王法书管窥》却没有几个人读，因为当时受众层次比较低，读不懂。我们也存有疑问，为什么这么一个大书法家向社会发起号召时，不是去呼吁写好书法，而是"写好毛笔字"？它至少证明了一点，就算是在大书家沈尹

默先生的思维里，写好毛笔字和写好书法，在他看来就是一回事。而在今天看来，这完全是两回事。据此你就可以知道，那个时候书法普及和各种各样的技法理论乃是主导，从民国一直到新中国成立以后，在新的文体、新的研究课题里，书法和绘画、音乐、戏剧、舞蹈相比，是属于非常低层次的，就是写好字，技能而已。于是，我们迎来了"文化大革命"后的第一个时代。

一、"学习时代"

　　"文化大革命"以后进入新时期。包括我们这一代人，在文化复苏以后，书法在大学生层面上一下子热起来。有两个"热"：一是"书法热"，一是"美学热"。一代大学生引出了这个不无幼稚的书法理论时代。也就是说，这个时候书法开始有理论了。我们认为，有形的理论可以说是"文化大革命"以后通过书法美学大讨论才开始真正成型的。以今天的立场来看，那个时候大家连书法古籍（古代书论），甚至怎么找古书也不知道，怎么去寻找书法学术研究的其他文献，怎样准备也都不知道。所以

直到今天，还是有很多博硕士学生写文章时引用的书目是 80 年代初上海书画出版社出版的《历代书法论文选》，其实那是一个普及读物。我和当时浙江美院的学生明确地说，如果你的论文注释引文是《历代书法论文选》，那证明你还没入门，不会查原著。因此，在一个百废待兴的时代是需要先进入到一个"学习时代"。一切从零开始，是启蒙、学习的时代，大部分喜欢书法的人，也就是喜欢写写毛笔字，连书法基本常识都有欠缺，不可能一下子跳到很高深的研究层次中去，必须先有一个学习的阶段作为基础阶段。当时所拥有的基本文献以及今天看起来很幼稚的一些论文，在那个时代被陆陆续续地推出，构成了改革开放新时期最初的理论积累。靠那一代人（当然也包括我本人在内）的努力，书学理论研究方面形成了一个普及时代，我们称之为"学习时代"。

20 世纪 90 年代以后，经过了一段时间的积累，尤其是人才的积累，包括很多业余喜欢研究书法理论、写文章的作者，又通过部分高校依托其他学科的"借船出海"，书法理论慢慢开始进入到一个专题研究、学术研究的时代。而且这个时期，理论家

的构成也发生了明显的变化。早期在常识时代和"学习时代"，写文章的人大部分是书法实践家本身，沈尹默自己就说因为大部分书法家本身书法（毛笔字）写得很好，但书法理论却没有人关心，于是就由书法家自己来关心，书法家自己来写文章。当时上海潘伯鹰的《中国书法简论》、白蕉的《书法十讲》、邓散木的《篆刻学》等，都是一流的书法实践家写的。当时北京也是这种情况，我们查到了 60 年代初郑诵先撰写的《怎样写毛笔字》《怎么学习书法》这些常识性的书，都是当时的书法实践家而不是理论家写的。当然在大学学科的教学立场上来说，实践家做理论，除非是绝顶的本领，通常这个理论多数是半吊子。真正好的理论一定是逻辑思维能力极强、文献功夫极好的专业理论家所为，而不是实践家的悟性所能为之。实践家对作品非常感性，不可能用非常理性和逻辑分析的方式来展开。凡是书法家，大都是谈他自己的创作经验，很感性；而理论家是逻辑点给你布好，让你循环生发，有严格的逻辑关系：这是两种完全不同的思维。当然并不妨碍理论家也有实践经验，但通常一旦达到高峰的状态，理论家逻辑思维的缜密程度，一定是实践家所跟不上的，

除了极个别的例子。总体上来说，如果进入到了一个"学术时代"，那肯定不是创作家的经验谈和所掌握常识的抒发，因为那还是"学习时代"。

二、"学术时代"

到了"学术时代"，专业理论家登场，书法写得好不好无关紧要。因为有丰富的经验，有感性的知识，当然也能写作品，但是主攻方向却是在学术理论研究。从90年代一直到当下，基本上可以说是一个"学术时代"，它的特征是特别强调专题研究，会有各种各样的命题提出来，各个断代史，甚至一部书法史可以有很多种不同写法。一个实践家只关心实用的技法常识介绍，不会有这样复杂的写法；但是理论家的传世理论里甚至会出现学派，互相之间会有史观、史料的争论，我写的《书法史》和你写的《书法史》立场、视角可以完全不一样，方法也可能完全不一样。还有就是书家专题研究、书法碑帖专题研究，努力向每一个专题方向进行深入的分科探索。所以第二个时代是一个"学术时代"。这个时代的特点是：第一是理论研究的作者，其身

份是纯粹理论家，而不是书法实践家捎带写文章；第二是研究方法显出高度的专业性。按今天的说法，因为过去没有纯粹的理论家，有也是极个别的；而今天的专业性，首先体现在身份上，理论研究者的身份是高校博士或者教授。世界上没有"博士"是从事创作的，在全世界，"博士"一定是学术研究型的。中国的"创作博士"的提法奇怪得很。学术是要讲对错，而创作只是讲个人发展以及可能性，不用讲对错，只要有创造和生发力就好。但是学术不一样，一定会有一个终极的真理。所以按照传统的说法，纯粹理论家的构成，绝大部分应该是这些接受高等教育和严格学术训练的专家，这些专家可能是博士，可能是教授，但肯定不会大多数去兼创作家，两者的思维方式和"游戏规则"完全不同。我们强调今天是"学术时代"，首先就包含了这层"非创作非实践"亦不是由创作家来兼任的意义。

"学术时代"发展到今天，应该说学者们在这20年里对中国书法学术生态的形成以及在个别课题里面的大力推进是成绩显著的。这一代理论家队伍就是在我们的努力中逐渐成形的，标志应该是：在书学理论界出了一批专职的专家；在学术研究中也

提出了很多有价值的课题，做了很多扎实的研究；又通过高校体制的支持，在书法学术界的各个领域都有一个或几个领先的学者，后面还有一代一代的博士、硕士毕业出来，源源不断，形成了有质量、有轮廓的各个"学术梯队"。

到目前为止的中国书协"兰亭奖""全国书学讨论会"，这里面曾经活跃着很多有水平的作者，他们就是这个"学术时代"的中坚力量。当然"学术时代"发展到了一定的程度，它也面临着瓶颈，面临一个停滞期。一个中等水平以上学术命题的确立和拓展，对这些作者而言，应该都没有问题，但是他们获得的学术成果，若是和书法以外别的领域的成果去对照：第一是无法沟通，因为在圈子里面自己说自己的话，无法沟通；第二是学术水平也不相称，质量不够，发展和提升空间很大。也就是说今天这个"学术时代"是我们向今后发展的一个非常好的起跳板。没有这个基础，我们走不到第三步，但是仅仅停留在这第二步的基础上而不想走到第三步，那就是这一代人的懒惰。因此，要走向第三个时代。

三、"学科时代"

"学科时代"，我们要抓住的定义是什么？

第一，它向内，向书法本身。书法如果是一个完整的、有形的学科，那它必须像一座高楼大厦，有东南西北的方位，有门，有窗，有台阶，有一层层从低到高的层级架构。这个架构是向内的，所以书法艺术是一个什么轮廓？它的核心内容是一个什么范围？它的外围有几个层次？从初级到高级之间，是个什么关系？国家有一个《学科目录》，书法艺术在这个《学科目录》里面就必须要有恰当的位置。在座任何一位研究生说想做一个什么样的博士论文或者硕士论文，你只要把题目一报出来，我马上可以告诉你，它在这座书法学科大厦的第几层，哪个面，哪道门，哪扇窗户，这就是你要找的位置。一座体系结构如此庞大的大厦不可能被一个人包揽，没有人有这个能力。尤其是因为学术研究进入"学科时代"，课题肯定是越分越细。只能在某一个课题研究的过程中，找到可能的设定，比如是"第三层向西"这个层面，又在这个层面中做的是其中哪一块的研究，按照现在的说法，这就是迅速定位。你这个课

题是一个什么样性质的课题？美学、史学、教育？是研究思想还是做方法论？是研究书法里的一件作品的流传、真伪，还是研究一件作品的接受史？可以有很多研究方向。这个时候大学的博导要起的就是这个作用，学生在出手之前已经先告诉他将面对什么问题，在哪几个层面，如果在第三层，那么第一层、第二层有什么成果可供参考。所以"学科时代"研究的第一步，就是先要弄明白自己要做什么，过去、现在、将来要做什么！今天这里在座的也有浙江大学的博士后，他在中国美院读博士，然后到浙大做博士后。他们要做的工作，是先报出一个选题，自己马上要了解这个选题里的资料，可以接触、动用什么范围里的资料。如果是老师同意他做一个选题，那么第一个问题，比如说他研究沈曾植，我马上就会问他，你有没有读过《沈曾植年谱》？他哪一年多少岁、哪个时代在做什么？哪个著作在哪年写的？第二步，是关于沈曾植的现有研究成果，包括著作和论文，你读了以后，想一想还能追加什么东西？《年谱》已经出版了，是否还有新东西往里加，如果证明有新材料发现，原来编《年谱》的人可能不知道，而被你发掘出来，很有可能你发现的东西有继续研

究的价值，那就构成你的研究课题。当然这只是研究一个人，历代从王羲之、颜真卿时代开始到现在，人物研究有多少，所以第一步是基本资料、参考文献，这就是"学科时代"要做的第一个基础性规范。

进入"学科时代"，还要关注的是关于研究沈曾植的对象，史学怎么研究他，美学怎么研究他，创作怎么研究他，那意味着结构和覆盖面更大了。这是我刚才说的"向内"——向书法本身的内部的研究。

第二个部分更重要，对各位同学来说目前可以说是非常遥远，但是将来肯定会遇到。当书法的高楼大厦建立起来，你已经知道层级、方向在哪里的时候，你会面临着一个和别的艺术门类的交流，或和别的地区、国家的交流等问题。这个时候，对你来说这个知识不是拿过来，而是你要用出去，如果拿都拿不过来，用出去就免谈。但怎么个用法？比如书法的形式美和中国画的形式美相比，它有什么特点？书法线条的方式和西方绘画的素描速写的方式有什么区别？中国书法的草书和日本假名书法之间有什么关系？研究日本书法本身也是不是需要研究这个道理？而且不是说只讲感受，你要说出道理，

要能自证。要能够告诉我"1234""ABCD"在哪里，要排出来。这个时候，书法学科是要在一个大的艺术门类甚至文化领域里证明自己身份的合法性。只有在这些方面都能做到四通八达，别人才会认为你是个人物、是个角儿，大家都要尊重你。如果你老是被阻断、被挡回来，此路不通，别人觉得你拿不起来，不着调、不入流。美术、音乐、戏剧大家都在讲的内容，书法如果完全进不来，那你还谈什么地位和身份？

因此，"学科时代"要解决的是两个问题，今后我们要做的是两个方面的努力，也许今天还没有，将来会有。

第一，书法如果作为一个学科，它不是"二等公民"。别的艺术门类都有学科，美术有美术学科，影视有影视学科，音乐、舞蹈、戏剧更不用说。其他学科都有近一百年的历史，而书法学科直到中国书协成立还没有建立起来。因为高等书法教育蓬勃发展就是近十多年的事，20世纪70年代末虽然已经有零星的高等书法教育，但是从那个时候到真正的学科建立还很遥远，真的要和美术家、文学家、音乐家对话，其实我们还差得很远，这就是今天着

急建立学科的主要原因。

　　第二，在这个时代，书法理论家的素质还算是比较好，但是一到文艺评论领域，则出现了更大的问题。在文艺评论大领域里，通常文学评论水平最高，然后美术评论、戏剧评论属于第二梯队，音乐以下才是书法，书法在里面是第三层次，是属于水平比较低的。为什么水平低？因为书法高等教育的历史太短，到现在为止书法高等教育的健全体制的建立也不过才十几年，而其他文艺门类从20世纪初期、中期就已经开始建立了，书法领域的很多问题还没有发现，其他文艺门类则已经解决了。从书学理论来说，现在要从"学习时代"掌握常识，到"学术时代"发现问题、确立专题，一直到"学科时代"要有一个架构。这个架构做什么？对外做对话，和各个艺术门类可以进行平等的对话；对内则可以在任何一个问题冒出来的时候马上告诉别人，你在哪一层、哪一级，是一个什么样的位置，然后根据这个方式有条不紊地展开研究，这个时候是理性的，因为已经知道问题在哪里，不像过去学术研究氛围不强的时候，一个题目抛出来，大家不知道去哪里找资料，也不知道应该怎么架构文章框架。

所以"新时代"在书法理论方面，是从 70 年代末、改革开放初期的"学习时代"走向 90 年代中国开始发展腾飞时期的"学术时代"，再到今后可能会面对的是一个学科建设的时代。今后因为有了学科，就可以来看哪些大学书法科班教学是科学的，哪些是不靠谱的、需要改进的。尤其是办学，不能误人子弟，千秋大业，马虎不得。这是第二个方面。

四十年书法教育史溯

一、高等教育：从"本科教育"到"研究生硕博士教育"

20世纪80年代中期以后，高等书法教育已经通过"书法学"的方式建起了一个架构，应该读哪些书、开哪些课、学哪些专业的课程，这些都是在80年代以后才开始有的。80年代末到90年代初，书法开始有普遍的研究生教育，第一个博士点就是在首师大。到目前为止大部分高校书法研究生教育能取得一些成绩，我觉得主要都是靠学生的努力，其在教育观念、教学法上几乎没有什么建树和贡献。大部分研究生的教学和学习，都习惯于被看作是本科四年的简单伸延，研究生的一、二、三年级，相当于本科的五、六、七年级，它是从本科阶段自然生长延续而来，是一个按照时间和年龄积累起来的延长段，而不是课程性质与教学观念、方法的转变。我在浙江大学工作，每一届新生进来时，会明确告诉整个研究所的研究生，大学本科四年和读研究生相比，第一个是立足点不同。本科学习是老师讲你听，你吸收知识；到

了研究生阶段不是老师讲你听，是你提出问题，老师来解答。你的独立研究的能力从硕士到博士阶段，必须开始自我锻炼。不像本科，本科不要求有太多的独立思考，因为年纪小，也不可能独立思考，那个时候主要是掌握基础知识。而到了硕士、博士阶段，首先要有一个独立思考、独立提出问题的意识和能力。哪怕在研一不能独立，也要慢慢学会独立提出问题，到后面再独立解决问题。这个时候老师只是在你旁边，不是充当狭义上的指导者，他只是充当一个咨询、解惑者，有问题找老师。所以在我所服务的浙江大学和中国美院，我们对于博硕士的学生从来不用常规的"老师讲、学生听"这一套方法，都是坐在一起讨论，而且讨论是很随机的。如果你是博士生，我会问你最近看什么书，报出一个书名，因为有这本书，于是追问同类书有几本，现在书店或图书馆、网上又能找到几本，现在对这个课题是否有兴趣，这个课题现在能找到多少参考书，老师像图书管理员一样给你提供服务，但是站得更高。上课时不管你自己的学习，因为这是你自己必须独立完成的东西，而不是像本科生从一年级到四年级，是老师怎么说，学生就怎么做，老师交代学生完成。

到了研究生阶段，是学生提出想做什么，老师根据每个学生想做什么，给他提供有效的咨询，帮助他一步一步往前走。这个时候，教学活动中，主角是博硕士研究生。

我记得很早以前我在《中国书法》发表过一篇专题论文，当时因为我有很多感慨，包括带中国美院的研究生都是这样。研究生一、二、三年级，就是本科五、六、七年级，它的性质没变，还是原来的方式，只是简单的延续。我当时写的文章题目是《从书法本科教学到书法研究生教学——关于大学博士硕士教学的基本定位》（《中国书法》2003年第10、11期连载）。比如关于学术标准，硕士研究生论文要达到什么水平，博士研究生论文要达到什么水平，这些内容都有。还举了一个例子是关于"赵之谦研究"，本科论文水平的赵之谦研究要达到哪些标准，硕士阶段又要达到哪些标准，博士阶段还有更高的标准。但是很遗憾，这个系统在现在的中国一直没有被真正建立起来。现在各大学都是单兵作战，因为到了博硕士阶段，没有那么强的教学规范，都是老师自己说了算，有的老师有这个意识，有的老师没有这个意识，就只能跟着走，甚至跟也不跟，

反正你毕业的文凭大家总是认的。博硕士研究生教育，本来是要培养中国书法研究里最高端的教育人才，但这个部分恰恰是目前最薄弱的部分，所以需要老师和学生共同来完成这个非常重要的博硕士研究生教育改革。而且改革不仅仅是破坏，还要建构，不要老说他不行，你能拿出什么，你有什么方法，这才是真正的研究生教育。

二、初中级教育：从"写好字"（文化技能教育）时代，到"学好书法"（审美人文教育）时代

初中级教育遇到的最大问题是"写字"还是"书法"？现在大家呼吁的中小学书法课，中小学尤其是小学二三年级的时候，谈不谈得上是书法？这首先是一个问题。那个时候是学文化基础、书写汉字的问题，而不是书法艺术的问题。更重要的是，我们现在的初等教育是把书法等同于写毛笔字。在我看来，这几乎是一个死结。写字是语文老师管的事，书法老师要配备，它相当于小学的英语老师、音乐老师和美术老师。换句话说，书法是属于审美艺术教育，而不是文化技能教育。到现在为止，包括教

育部推出来的部颁教材，都是这样："宀"怎么写，"氵""辶""木"怎么写，一点一横一竖，教你笔画怎么写，不准写错。在我看来如果用这样的方式要求一个孩子，他肯定对书法非常讨厌，他不喜欢，感觉太枯燥，提不起兴趣。更重要的是在今天打拼音的时代，我们每天勤学苦练这样的东西，客观环境上电脑、手机游戏又包围着孩子，那么这样的枯燥乏味，究竟有什么意义？今天的文化技能教育方式已经转变，只要求能把汉字写端正就行，就应该像古代一样，古代的私塾教育，文字书写是和识字紧密相连，会读、会识、会写应该是三位一体，但它和书法的审美艺术教育不是一回事。当然你可以从这个开始，但是肯定不能用现在我们让孩子练字的方式。

我记得在央视《开讲啦》的节目里，家长说孩子书法写到现在没进步，进入了瓶颈期。我说你那个样子，将来培养的这个孩子，肯定不会是书法家；他放着好玩的游戏不打，好看的电脑影片不看，你逼他，拿着戒尺在旁边监督，训诫他必须把字写端正，写不端正就要挨揍，如果都是这样，将来培养出来的孩子会喜欢书法？他肯定很仇恨书法，所以

你努力培养的，是书法的"仇恨者"，他很讨厌书法。因此在今天初中级教育中，我们提出一个新的理念：现在在编的教材，完全颠覆现在所谓的从点画、字形开始，不走这个道路，而是先走"审美居先"的道路。找一个孩子先问他，"永和九年""永字八法"的"永"字有多少种写法，你最喜欢哪一种，你为什么喜欢它，能不能讲个道理给老师听，喜欢以后能不能照着模仿模仿，试试看。把选择权交给小孩，他忽然发现自己不是被老师、家长摁着头必须这样做、那样做，而是可以凭兴趣选择，可以在十个范式里边选第八个而不选第五个，他有自主权。这样他就会跟进来，如果你不给他自主权，拿着柳公权的字帖说必须给我练，这一笔错了，一巴掌！如果那样他哪能喜欢书法？而且一个孩子刚刚开始学书法，在座各位都有孩子，在没练习的时候，写书法肯定会出错的，因为他没有练过嘛！老师在旁边要求写字必须对，对是唯一的；家长在旁边叨叨地说这个是错的，那个是错的。他发现自己只要一动笔，从头到尾老师和家长都说是错的，这是不是在培养"仇恨者"？如果倒过来，今天小学生是主人，你别看他只有 10 岁，但他是主人。老师给他 5 个案例、

10个案例，让他自己选，照它练，练得不对，再给他各种各样的案例，反复比较，让他自己发现为什么不对？发现以后再写、再练习。这样的方法岂不更有效？

上午陈洪武书记介绍我们有个"蒲公英计划"，"蒲公英计划"为了明确自己的立场，提了几个非常绝对的、可能会让大家反感的口号，目标是用我们自己的力量来培训基层农村中小学一线书法教师，尤其是老少边穷地区，如甘肃、青海、江西、新疆、广西的这些小学老师，在启事上明确说是公益，我们基金出钱，你空手来就行，不用任何费用，我们全包，吃住十几天，包括路费、餐饮住宿、学习费用，所有费用全部是我们支付。但是当时我们提出一个让大家都难以接受的口号，就是"我们不要书法家，要书法教师"。为什么要培训你呢？今天教育部为了重视书法课，让学校请专业学书法的来，它是好意，它的意思是别让学校的英语、数学老师充数兼书法课，如果没有老师就去外边请，这个动机很好，不让英语老师、体育老师兼书法，"三脚猫"的确不行，所以它是好的用心。但是要知道，在真正懂教育学的人看来，这个措施很可能是一个有问题的措施。

因为英语老师不能兼，数学老师不能兼，体育老师、语文老师都不能兼，于是从外边找书法家来兼；而找书法家来兼，书法家根本没有经过教育学的训练，连教师的上岗证都没有，让一个书法家在台上教学生，他也没这个耐心，所以很有可能出现更大的外行现象。"蒲公英计划"是明确地说"不要书法家"，如果申请表上有在哪里有什么参展的成绩、获奖的成绩，我们一看，不要，我们要的是原汁原味的小学一线教师。基层小学教师会站在小学生立场上想问题，有耐心，循循善诱。这是最宝贵的、很多书法家不具备的职业素质。

也就是说，从现在"写好字"的文化技能时代，到"学好书法"的审美人文教育的时代，我们想做一个"新的科学实验"：能不能在这个时代，不采用以前的、传统的、学写字技能的方式？其实还是在写字，行为还是在写字；但是不用教写字的方式，而是用教审美的方式。我让你这个小学生看到古代经典字帖里各种各样的字体、书体的美感；我让你这个小学生作为主人自己去选、自己去试，你试得不对也没关系。艺术本来没有对不对，写得不准也可以慢慢地写准，但是我不能在你没写准的阶段，

先把你的兴趣和自信消磨掉，后边写也不想写，干脆逃掉了。所以，在这种情况下，初中级教育面对的新时代，是要从把写字作为目标转变成"写字"是一个"行为的基础"，但是目标不是写字，目标是通过写字的基础去完成"对于书法美的感受"，哪怕写得不好也能知道经典是什么样。这有点儿像我在浙大，那个时候年轻，精力旺盛，分管全校的公共艺术教育，浙大几万人的公共艺术教育，一到排课就遇到很大的问题。我们的音乐老师面对全校非艺术专业学生，只会让学生听名曲，老师不会上课让学生自己拉一遍小提琴；我们的雕塑公共课也是让大家观赏世界雕塑名作，不会真的让学生去做雕塑。只有绘画和书法是例外，一定要让选这个公共课的大学生，自己动手来画素描，自己来练字。那个时候我也迷乱，但我是主管，拿不出主意，教务处就更不知道该怎么办了。很可能原来的传统就是这样，那就照方抓药总不会错。但仔细想想，既然是美育公共课，音乐、舞蹈课可以不自己唱，不弹琴，不拉琴，不上台跳，只是作为一个旁观者，对人类丰富的文化艺术遗产进行一个吸收和滋养；那么你书法教师为什么这么没有出息，整天让人练

字，能不能倒过来，把中国古代最好的书法作品，作为滋养而不是作为技能传递给学生，有多少学生将来会做书法家？我想这种想法是从美育公共课老师那里传过来的。绘画公共课原来的传统是画石膏、素描，书法公共课是写字，北师大肯定也是这样。这些选书法课的学生肯定也是这样的认识——我得拿毛笔写字，但是为什么他会认为需要拿着毛笔写字？是因为他不知道有水平的老师可以教他怎么看，怎么接近经典名作。眼观心赏第一，可以自己不写或者是一般粗粗地写，但必须要学会做一个书法鉴赏家，对于古代的经典滚瓜烂熟、如数家珍，做一个优秀的欣赏者和传播者。有谁去听音乐会，说对不起我没有拉过琴不能听音乐会？这种事是没有的。为什么书法一定要限制自己，不动毛笔、不写字就不能上书法公共课，不能做书法鉴赏家？我们在故宫里也经常遇到这样的争论：不会写、不会画你懂什么古书画鉴定？事实上真正的鉴定家一定要会写、会画吗？故宫有多少老师是会写、会画的？现在几个鉴定的名家都不以写、画出名。徐邦达先生大概还可以，但是大部分都不是，因为当它成为一个专业分开之后，各管各事，分工要求更明确。

回到"学好书法"（审美人文教育），而不是技能教育，或者可以带动技能，但是技能肯定不是目标。在普通的大学生群体里，培养几个成功概率很低的书法家没有多少意义；如果培养一大批精通书法的爱好家，《兰亭序》能讲得头头是道，颜真卿、苏轼、米芾能讲得头头是道，多少字帖能倒背如流，张口就来，到了明清时代书法又是怎么发展，他都能够向大家娓娓道来，那样的公民、那样的大学生，才是我们今天更需要的。所以归根到底一句话：培养模式要变！这就是我们说的"新时代"。

结　语

——用书法学习和创作来体现『文化自信』，展现出『中华民族伟大复兴』的丰富魅力和宏伟目标

书法的学习和创作是一个聚焦点，但是在一个体现国家"文化自信"的大目标下，书法、篆刻有没有足够的资本来完成这个"文化自信"？它与油画、钢琴、芭蕾不一样，真正是我们老祖宗的东西，要说中国古代文化，最厉害的应该是书法，因为它是和汉字连在一起，所以如果讲体现"文化自信"这样一个强度和烈度都是重量级的目标，书法可能是最厉害的一个。用书法学习和创作来体现"文化自信"，是书法家题中应有之义。对其他的艺术来说可能是不一定的，但是对书法来说是必须的，因为它背靠的是"悠久的汉字文化"，而汉字是中国文化最重要的载体，所以对书法来说才是必须的。但是书法的"文化自信"不是只会说老祖宗如何好，不是说被动地、不动脑子地去接受老祖宗的东西，而是要通过从过去到当下（中间我所谈的三个部分，"展厅时代"是创作的当下，"学术时代"是理论研究的当下，教育学和教学法的研究是文化技能的现在状态）做一个梳理。中小学不断刚性地要求学

生写毛笔字，结果找的人恰恰都是书法家而不是教师，又都是重视创作而不是写毛笔字的，这里面有非常大的矛盾。这些问题，都出现在当下。面对当下，我们要做什么？

创作上要走向和时代同行，和时代"同频共振！"

在学术理论上要建立起书法的自信，必须要有"学科"，这个"学科"不是一般意义上你是研究书法史、我是研究书法美学之类的，不是这个概念；而是建立整个书法学问之所以能够成立的依托，它必须要有一个明确的依据，要有一个可靠的基础，这个基础在哪里？不能简单写字就算，必须在理论的所有方方面面把可能出现的漏洞都堵上，最后告诉后人的必须是一个无懈可击的结论。这是理论上的"学科时代"。

教育方面。初等教育要强调审美，要艺术化，要让书法变得和蔼可亲，变得有趣；让孩子们爱上它，而不是他一写就是错，你老是斥责，或者老是叨叨这里错、那里错，这样孩子不会爱上书法，一离开课堂，没有老师的强制压力，他立马就玩别的去了。所以"蒲公英计划"给老师布置的第一个任务是不要成为书法家，要成为书法教师，这个可是够极端的，

在当时可能得罪了一大批人。书法家怎么在陈老师那里变成了三等公民，他根本不待见我们。我说论教育你们没有经过职业培训，就是没资格，你就是不能在里边瞎掺和。我们的教师培训里边，有一个首要标准，我不关心你书法写得好不好，既然当书法老师你写得肯定是不错的。但是好和不好是用艺术家的标准来衡量的话，我一点不关心。我首先关心一个老师的教学技能——不是写字的技能，而是有没有本事通过各种各样的手段，在 40 分钟内把一个孩子吸在课堂里，不管你用什么方式，哪怕做游戏我也不管。如果你有本事把一个孩子吸在课堂里，让他 40 分钟以后还津津有味，他还想告诉妈妈，晚上功课做完后还想练字，这就不是一般的老师能做到的了。要知道现在一个小学 10 岁、12 岁的孩子，注意力集中的时间不会超过 20 分钟。20 分钟以后注意力就开始散了、乱了，这个时候老师要教他的不是书法写得哪里对、哪里错，而是要不断地用兴趣吸引他投入，让他跟着你走，觉得这个老师是有趣的老师，讲的话都是有趣的话，他喜欢，想跟进去。所以我们对老师提的要求根本不是书法写得好不好，跟今天外聘书法家上课的做法宗旨和目标，简直是

差之千里。我们要的是一个老师，哪怕书法写得一般，水平也不高，但是你对书法的知识精通，知道孩子写书法的情况，大致是一个什么样的水平，知道怎么去指导他，作为教师，我们要求你最重要的能力是能够和他同行！你和他一起来探讨书法，让他在你的诱导、引领之下兴趣盎然地上 40 分钟的课，这才是一个书法老师的本事。

我们讲的博硕士教育是比较大的学术理论，现在牵扯面不大，但是博硕士教育和"学科时代"有关。因为学科没有真正建立起来之时，每位老师、每位博导自行其是，在现在是一个无法避免的现象。只有等学科建立起来，而且被认可，这个时候每一位博导就会拿自己本来自行其是的方式和学科规则进行对比，他会发现这里也不够，那里也有问题，这样他就会依靠学科来追求成功的教学。我现在只是提出问题。老师和学生、博导和博士生们可以自己检验一下，不管学习结果如何，如果你觉得现在的学习状态，和本科生阶段差不多，你就要想办法改变了。因为这证明你没有进入研究生阶段，还是用本科生阶段的状态来对付你研究生阶段的高级研究型的教育与学习，没有转型与改变。老师也是这

样。有些老师可能过不了我这一关。他在大学一年级教的楷书课可以进行；二年级了，他写得好还是他来教，三年级还是他来教，最后我一看坏了，因为学生强烈反映他一年级讲的是这些内容，二、三年级还是这些内容，因循懒惰，内容重复。我把这个老师约过来，我说三个不同的年级，我想问问你都用什么样的教材？你告诉我你教的一年级和二年级有什么区别，二年级和三年级有什么区别，其中有没有递进关系？他张口结舌回答不出来。我说我不是批评你，但是我要告诉你，大学本科四年教育，是非常讲究科学性的教育。你必须要能够向我证明，向学生证明一年级的课只是针对一年级的，二年级的课换了方法思路，只针对二年级，同样一个主题框架之下，必须给出不同的教学内容，这些内容之间要有递进关系，"A—B—C—D"互为因果，不能把 C 放到第一，A 放到最后，课倒回去肯定不行。这些情况，在现在本科生教学里可能都有。

就这样，我们把书法艺术的"新时代"概念作了一次梳理。这个"新时代"没有政治术语和宣传口号，我讲的都是书法本身的事情，但是我告诉你，这就是书法"新时代"，今后一定会这样走。用书

法体现"文化自信"，首先是在创作、理论、教育三个块面里，对每一个块面从过去走到现在要有一个清晰的认识。书法在文化里面可能只是冰山一角，但是我们必须寻找和定位当下书法所处的阶段。只有给自己清晰地做一个定位，才能知道下一个阶段的必要性以及对它做出相应的前瞻，今后通过努力才能够获得一定的成果，如果这样的定位能做起来，我们就有可能从书法角度寻找中华民族伟大复兴的丰富魅力和宏伟目标。宏伟目标不用我们多说了，党的十九大报告已经写得清清楚楚，新时代就是宏伟目标。但是，"丰富魅力"谁来做？就靠在座的各位，尤其是老师，学生毕业以后也会做老师。怎么样体现出书法在新时代的丰富魅力？它需要我们书法界从小学老师一直到大学博导共同努力，来实现中华民族的伟大复兴。

图书在版编目（CIP）数据

书法"新时代"和新思维 / 陈振濂著. -- 杭州：
浙江人民美术出版社，2023.5
（湖山艺丛）
ISBN 978-7-5340-9952-6

Ⅰ. ①书… Ⅱ. ①陈… Ⅲ. ①汉字－书法－文集
Ⅳ. ①J292.1-53

中国国家版本馆CIP数据核字(2023)第036461号

责任编辑：郭哲渊
文字编辑：王益伟
责任校对：张利伟
责任印制：陈柏荣

湖山艺丛
书法"新时代"和新思维
陈振濂　著

出版发行：浙江人民美术出版社
　　　　　（杭州市体育场路347号）
经　　销：全国各地新华书店
制　　版：浙江时代出版服务有限公司
印　　刷：浙江海虹彩色印务有限公司
版　　次：2023年5月第1版
印　　次：2023年5月第1次印刷
开　　本：787mm×1092mm　1/32
印　　张：3.375
字　　数：70千字
书　　号：ISBN 978-7-5340-9952-6
定　　价：28.00元

湖山艺丛

黄宾虹画语录　黄宾虹 著　王伯敏 编

画法要旨　黄宾虹 著

美育与人生　蔡元培 著

趣味主义　梁启超 著

画苑新语　郑午昌 著

听天阁画谈随笔　潘天寿 著

中国传统绘画的风格　潘天寿 著

画微随感录　吴茀之 著

中国画理概论　吴茀之 著

近三百年的书学　沙孟海 著

为什么研究中国建筑　梁思成 著

师道：吴大羽致吴冠中、朱德群、赵无极书信集　吴大羽 著

中国建筑的几个特征　林徽因 著

中国画的特点　傅抱石 著

山水画的写生与创作　傅抱石 著　伍霖生 记录整理

生活　传统　修养　李可染 著

非翁画语录　陆抑非 著

观画答客问　傅雷 著